清奇 存在空間的設計方法

DESIGN METHOD FOR EXISTENTIAL SPACE

蘇　靜麒　著

存 在 空 間 的 設 計 方 法

DESIGN METHOD FOR EXISTENTIAL SPACE

1

存在設計的表現，從外觀來看是
如玻璃杯中的清水一樣……而其
奇特之處，則蘊藏於內，需深入
體會……

1　清奇 二字語出紅樓夢第一二○回：
　　聖上降旨問寶玉，賈政回以緣故，
　　聖上稱奇，旨意說：「……寶玉的
　　文章固清奇，想他必是過來人，所
　　以如此……」
　　本書 清奇 二字之書法字爲董陽孜
　　老師之墨跡

序 | PREFACE

我想閱讀這本書的讀者，第一個問題會是：「清奇」二字是什麼意思……
又與存在感與存在設計有什麼關聯性呢？

這要倒回到我小時後……小學時，我第一次了解到「人之生也有時盡」
，「存在」這件事便深深絡印在我的心中，每當獨處時，它便湧上心頭
……認識它並不是一件舒服的事……而這痛感也一直伴隨著我長大……

在高中時，若有所聞的聽過「存在主義」這名詞，但是，直到大學時，
才認識「存在主義」的代表作家「卡謬」…… 而在研究所時有些觸動的
點（似乎是唸建築的人才會發現的）， 諸如：中國建築史課本上的林徽音
（那時還少人知曉她是徐志摩一生的戀人），美國建築大師 Louis Kahn 與
他的晦澀的設計語言（如磚的擬人說法）……通過這些觸動，直到 2000 年
的大地震後（存在的群眾體驗）…… 我才結合了這原本身體中的一部份與
後來成為一生執著的空間設計相融而成此書。

而「清奇」二字，其意涵其實簡單，意為：「看似無特別之處，卻寓
有深意……（存在設計的表現，從外觀來看是如玻璃杯中的清水一樣……而其
奇特之處，則蘊藏於內，需深入體會……）， 而「存在」予人的感受，在
外表上就像是「紅樓夢」一書中皇帝對寶玉文章的評價（聖上降旨問寶
玉，賈政回以緣故，聖上稱奇，旨意說：「……寶玉的文章固 清奇，想他必是
過來人，所以如此……」）這也是本書取名之由來……

本書共分為二個部份：第一部份說明「存在感」與「存在空間」，第
二部份則是說明「存在空間」的語言式的設計方法與實例照片。

目 次 | Table Of Contents

一　存在意識

你是否曾感嘆夕陽一瞬霎美的消逝，曾經在壯麗的峽谷中感嘆自然的壯偉與不可及，遠望星辰對宇宙之浩瀚無垠而聯想到人之生也短暫而有窮盡。

你可能會對生活的反覆感到煩厭，對追求的夢想之實現感到飽足之外的巨大失落感，對所愛的人之消逝遠離，有久久無可平息的痛楚，對長時的孤獨，感到莫名的害怕，對常時喧鬧的人際交錯卻感到厭煩。

[1] 依照沙特的說法，人的存在充滿了矛盾，不明確和不安。這是因為他否定神的存在，認為人有為所欲為的自由盲信神的教義的人，事事聽從他人，不利用自己的自由自由行動。他們並未感覺到人類存在的根本性矛盾，不明確性和不安，沙特稱這種人為資產階級人可以自由做任何事情，表示人可以受任何的偶然所左右－節錄自沙特文學論譯序　劉大悲譯

又，或許你是沙特筆下的資產階級（自由放棄者）[1]，所以你信宗教以平息自己的疑惑與不安藉著神跡與開示，相信神的存在或是輪迴之必然但是否曾因生命科學或考古學的發現，你會感到心底一絲的懷疑？

其實，存在意識從我們感知到自己是個個體開始便與我們形影不離，或許我們會在某些場所中，強烈地感受它的存在，但平時我們又努力的忘卻它，以投入「正常」的生活裏。

二　存在空間

不知道你是否與我一樣，對某種場景，有一種訴說不出的模糊的，但卻是深深的感動。

這種場景可能是一座小教堂落葉深深的後院，可能是坐在一座東方建築下聆聽著簷下因微風拂過而鈴鈴作響的風鈴聲，或是在初冬的山上在滿山迷霧中一座小屋冒出的炊煙而感受的幸福感。這些訴說不清的情緒與場景其實都是與「存在」相關的意識與情緒所引發的。

為什麼這麼說呢？設想在西洋神話裏，那些不死的精靈與眾神，理論上祂們是永遠無法體會這些因有限生命並「暫」據有限空間的凡人，他所僅有的有限回憶裏，卻產生無

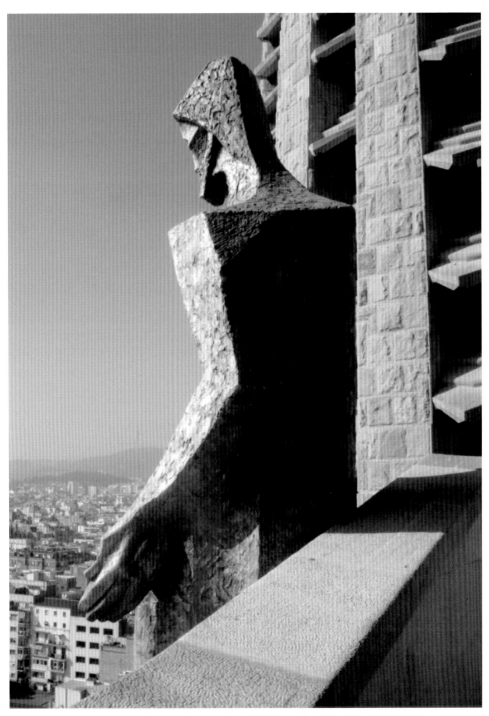

神的眷顧對具存在感者而言，只是一種「慰藉」，而存在本身，才是無限力量的源頭……（作者攝影）

限的悵惘之美。（這一點，可以由卡謬《薛西佛斯的神話
》[2]筆下主人翁的心態而明確感知的）。

[2] 卡謬在薛西佛斯的神話一文中
寫道「薛西佛斯遭受到天譴，
諸神命他畫夜不休的推滾巨石
上山，到達山巔時，由於巨石
本身的重量，又滾了下來。由
於某個理由，祂們認為，沒有
一種比徒勞無功和毫無指望的
苦役更可怕的刑罰了。一個人
總是會再發現他的重負，但薛
西佛斯教我們以更高的忠貞，
否定諸神，舉起巨石對他來說
，沒有主宰的宇宙既不貧瘠，
也不徒勞。石頭上每一個原子
，夜色濛濛的山上每一片礦岩
，本身就是一個世界。奮鬥上
山此事本身就足以使人心充實
，我們應當認為薛西佛斯是快
樂的」節錄自薛西佛斯的神話
張漢良譯

存在空間的特徵並不在於它是某一種固定的形式（Style）
也通常不意指它必然只存在在某些時間裏（古時也早已存
在），所以從它的外觀來看，它並不必然是簡潔的或是繁
複的，當然它也不必然是嚴肅的或是純然歡愉的空間。

簡單說來，它是深具時間感的，但它有時卻看似荒謬而矛
盾，卻又有其必然性，它是一種光的消融下的「物件」而
常成為光的一個發言者，並且它常常擁有無止盡的細節以
致常引人通向虛無的思考之中，它有時是常在變動的；有
時又是恒久不變的（好像人的性格）。

[3] 「生態系統」一詞取自侯孝賢
風格論一文中孟洪峰所說：
環境在侯孝賢的作品中佔據著
一個非常突出的位置。他的環
境已不單單是人物活動的背景
，而是一種「生態環境」，是
融進了他的思考感受的社會生
活的折射，也是他和他的人物
的心境情緒的物化寄託。他的
焦點在人身上，但他的人與環
境是融合一體的。這個觀念與
「環境行為學」中的「設境－
Setting」的概念是類似卻更實
際（像切片一般）的一種展現
。

所以它荒涼又同時教人感到歡愉，它常給人「理所當然」
的感覺，也常給人「孕育出來」的感受－長出來的感覺，
所以，它常以「生命形態」的形式（不必然指造形）出現
，以便讓我們從中看到了自己（的有限與無限）。

因此，在存在空間裏所感受到的，並非純然的形式與軀殼
，它應該說是一種「生態系統」[3]，常常也包含了人在裏頭。

以下將以五篇短文分五個段落，以五個面相來探討建築存在空間的特質：

深層的記憶
Profound Memory

自然物的鏡像
Mirror Image Of Natural Objects

無常與輪迴
Transience And Reincarnation

明與暗之間
Between Brightness And Darkness

人性空間
Humanistic Space

看不見的，是不是就等於不存在？記住的，是不是永遠不消失？《月亮忘記了》幾米

深層的記憶

PROFOUND MEMORY

一　從小時後的回憶
　　談起

我還記得小學時候，下課經過的小教室，沿著教堂外大排水溝的圍牆旁生著不知名的草花，上面總是停著蜻蜓，小教堂旁的附屬幼稚園，一棵巨大的榕樹覆蓋著幼稚園的圓形小講台，下面是灑滿一地的落葉與陰影，講台旁有著小小的翹翹板，總是引著大小朋友流連忘返，教堂的盡頭是一條窄窄與鄰牆相連的小巷，在南台灣濃濃寧靜氛圍的午候……到如今每每這些畫面仍常出現在我的眼前。

相信，每個人都有同我一樣的深刻回憶，這些回憶除了事件之外，也常包含了它的場景和其所處的氛圍。

其實，回憶如同歷史一樣，是時間賦予了它泛黃的色彩，每每過往的事物我們在記憶中存留了它，常常是因為它對我們的特殊意義所影響，而長存心中。

所以，我們再見到它，像是與老朋友重逢的心情，我們看到了我們的從前，我們遇到了我們的存在。

1　幾米在此書背有這樣一段文字「看不見的，是不是就等於不存在？記住的，是不是永遠不消失？」

《月亮忘記了》幾米格林文化

我的小寶寶有一本幾米的繪本書，書名叫月亮忘記了[1]。摔下陽台的主角在昏迷中再次經歷了他小時候的孤獨與自得其樂的童年，這摔下陽台的人在醒後站在黃昏中望向遠方而結束，我認為作者自身在逼近了生命存在的現實時，在一幅幅既冰冷又略顯溫暖的荒謬圖象裡，我們感受到作者於身於無助的深淵時仍鼓起勇氣給予閱讀者如月光般的溫柔鼓勵，我因而深受感動。

2　節錄自《金閣寺》鍾肇政張良澤 譯 大地出版社P2

這種感動相似於三島由紀夫在《假面的告白》[2]一書中，他寫道：我的無數的精蟲隨著退下的波濤，與波中無數的微生物，無數的海藻的種子，無數的魚卵等生，被捲入起泡的海中運走，其結果是千千萬萬的浮華，一瞬間，將變成千千萬萬的死亡。與幾米不同的是，三島予讀者的美，是對應著瞬息的生，而產生永恆的美。是一種相當於概念上的悲劇的美。三島也真的在自殺的瞬間動作裡，展演了他永恆美的最後一個作品予世人。

存在空間的設計方法
DESIGN METHOD FOR EXISTENTIAL SPACE

二 虛擬空間使現代人更接近存在

大提琴家馬友友利用音樂跨界與舞蹈，景觀，建築，滑冰等等不同界域的藝術展開對話，在與中世紀意大利建築師皮朗內西(Giovanni Battista Piranesi)互相輝映的巴哈大提琴演奏中，展露建築存在的另一種型式－在回憶的氛圍中存在。利用皮朗內西的手稿，（從未興建的一座監獄構想圖）藉由3D現代模擬技術虛擬這座歷史的廢墟，並利用現代錄音技術，反求在該空間中應有的音場以虛擬馬友友的演奏。

打破了建築以其實存的形體而存在的共通價值，這種在這個新世紀初，電腦運算能力提昇到可期待虛擬的視覺效果逼進真實的今天，利用視覺印象欺騙大腦認同空間感的時代似乎已經到來，在電影駭客任務MATRIX基努・理維主演的主角尼歐 NEO (有點諷刺的以THE ONE字母重新排列，THE ONE意指救世主)便是身體在容器中以植物人方式存養者，而腦部則在「現實」中存活。這種近乎自虐的方式，在電影中是為人工智慧所控制，但在現實中，卻是人們自己去實踐它（台灣曾有一名年輕人因連續上網太久導致血管栓塞而死）。

不論虛擬是用在藝術等「正當行為」亦或是純然娛樂，不論它所帶來的是正面或負面的道德價值，但現代人因為科技的發達，必將因之而體會更深層的存在的虛無與荒謬的感受。

三 回憶與建築空間設計

談到回憶與空間設計，我必須借助建築師彼德・儒者（Peter Zumthor）的一段文字來闡述，我覺得可能沒有人寫的比他更精確而深邃的了[3]：「當我思及建築時，許多圖像躍至我眼前，這些情景大多與我的建築專業有關，並且大多涵括在我搜尋多年的建築專業知識中，但其中有部份則

3　節譯自Peter.Zumthor《a+u》
建築與都市1998年2月臨時增
刊P6

是與我孩提時的經驗有關,那是在我還不會刻意注意建築時。有時,我仍會感到手上握著一支特殊的把手,它是一個形像湯匙的金屬片,以它來進入我姑姑的花園中,這支把手到今天還像是一種進入不同情境的特殊的象徵。我還記得腳下青草的聲音,及柔光中上臘的橡木梯,當我沿著黑暗的走廊要進入廚房時,我聽到大門在我身後關上的沉重聲響,而廚房則是這個房子唯一真正光亮的房間,向後看時,似乎這也是天花板唯一不會消逝在微光中的房間,而地板上的地磚,則是由一片片暗紅色小六角形磁磚所組成的,緊密的磚縫中有微細的裂痕,腳下感受得到它硬質與頑強的感覺,從杯架上則散發出一股油漆的味道,這是一個普通而傳統的廚房,好像沒什麼特殊,但這也正道出了它具有非常多本質上的意義。

它是一個印在我心中不可抹滅的廚房的印象,而它也是我認為一個廚房應有的氛圍概念。接下來再看到從花園門進來後一系列的門把手及石踏板。所有的門以完全不同的方式關著,其中一扇是尊貴而厚實的,另一扇則是薄而帶有廉價的噪音,其它的則都是硬質而艱澀的。

記憶是這些我所知最深層的建築經驗,它們是我在作建築師的冒險生涯中,建築氛圍和意境的來源。當我設計一座房子時,我常會發現自己沉入舊的,快要遺忘的記憶中,然後我試著搜尋這些記憶中的建築情境,及它在此時對我的意義,我試著去想它如何可以幫助我去將這些因單純事物存在而致生的動人情景賦予新的生命。

它的每一部份都將呈現出特殊的空間與型式,雖然我無法經過它尋求到任何特殊的造型,但它卻給我一個豐富而完滿的暗示。這時,我也知道它將會是全新的,不同的,同時也無法直接參考以往曾裝滿這些秘密心境的建築。」

存在空間的設計方法
DESIGN METHOD FOR EXISTENTIAL SPACE

在蘇州美術館大廳，隔著黑色窗紗，我彷彿看到貝聿銘的鄉愁……（作者攝影）

「……大方無隅，大器晚成，大音希聲，大象無形……」老子《道德經》[1]

自然的鏡像
MIRROR IMAGE OF NATURAL OBJECTS

一	**照鏡子時的冥思**	當我們在鏡子中凝看著自己的容貌，你看見了什麼？沿著鏡射外物的眼睛看去，那保護眼球的上下眼瞼，如蝶翼般的睫毛棲息其上，那近似對稱的中軸線上隆起如山的鼻樑，微微氣息進出如潮穴的鼻翼，下接著淺淺的溝（人中），連接著嘴唇，裂開的接縫是嘴，嘴邊牽扯著深溝，往上，見到漩渦如貝殼狀的耳，海草般的髮覆蓋頭上。

¹ 老子的智慧 林語堂原著
蔡為燨譯著 國家出版社

每個器官上，有著強大的張力，在每個器官上有著微細的細節，而每個器官又發展著不同的形式與功能。

是什麼力量，形成這麼壯偉的面容，是什麼能量造就這麼精密強大的功能？

所以，當我們看到這世界萬物的複雜形式與不同的生存與適生方式，在同時我們也感受到自然力的無限大與自身的渺小。

二	**隱藏在生物形象 背後的大道理**	在一次泡湯的機會裡在池子啃食著買回來的落花生，在花生的二側用力擠壓，落花生應聲裂成二半，大部份總是雙包胎的落花生，在外表斑紋狀粗獷的加強立體線條下，內裡則是平滑的薄膜，盛著二顆圓滾的花生子。大自然果然不浪費他的材料，大致上恰當的保護它的種子，予其適當而不過度的保護構造。那飄浮在池裡的一半落花生殼，告訴我它的道理：落花生，孕育的子宮，適切的保護，由內而外發展的空間與表面形態，它是一座完美的建築。（後來，我為一位業主提了一個落花生的住宅提案）。所以我說：形是一連串的體悟，它常常是對日常生活所見並無特殊物件的觀照，當解析出它背後的深刻意涵後，形的胚體遂於一瞬間完成。

但，形仍是一連串條件的滿足與實踐，如同生物般，如同種子植於土壤中，依環境的給予與剝奪，漸次的發展開來。所以，我們如果以開闊的胸襟等待著，形體便會由生胚

2 節錄自《金閣寺》鍾肇政
 張良澤譯 大地出版社

依著它後天的發展,逐漸成長為最終的形,形雖然是外顯的最大表徵,然而它的價值卻往往在它蘊藏的深邃意涵之內。正如三島由紀夫的想法[2]:「美不是造型,不是行為,而是認識,它可以委身於任何東西之上,但不屬於任何東西。」

三 由無形談空間設計

談到形,許多設計人都會提到老子道德經第41章「……大音希聲,大象無形……」而認為無形乃隱匿其形,我則認為老子說的是「無固定之形象」,而是如千手觀音有千百種不定形象,端看其如何生,如何長。

Peter. Zumthor (我認為他是現代建築師中的存在建築代表大師)於 A+U 雜誌發表的一件新作的說明,適可解釋 Creature 與空間設計的關聯[3]。

3 節譯自 a+u 建築與都市
 2002年8月 P84-P85

「……它是一座羽狀立面的建築,長而有力的松木片,覆蓋於雕塑般的建築軀體上,如同樹木粗糙的殘枝,有著如飛鷹羽毛般暗沉的光采,它傲然的站在村落的邊緣,羽狀的木製軀體幾乎與二座教堂的尖塔同高,它是一座細膩的自然物。

很快的它將受到太陽,風雨的侵蝕洗禮,它是順著村落整體發展的,同時也是一座地標物。

同室內房間大的玻璃窗格,在立面上分佈著,暗示著像細胞狀設計的室內空間,是來自於整體的特殊組織狀的分割設計,而整座大型體的建築特色及開放性和發光感則是承襲自19世紀晚近在阿爾卑斯山區鄉間的旅館型式。

只是旅館的軀體,不再是當地農場房屋的型式,而是一座

在西班牙車站外的廣場上，藝術家的巨型嬰兒雕塑，以一種非常的尺度，
讓我們在逼視嬰兒的輪廓與臉部的細節而有更深的省思……（作者攝影）

輕薄膜的組合體，直接座落於大片青草之上。

它從山坡上長出，站在那像一個奇妙的景象，四週環境是極簡的，進入建築物時也進入了一個決然不同的世界，彷彿加入了一個小社區，有點像在愛琴海邊旅館的感覺，重新定義舊式的親切感的旅館感受，進入建築之內，所有的感動將襲面而來，曲折的路彎延順著山勢進入旅店，緩緩昇高的階梯領向接待區，一個個的房間有不同的光源與視野，美景一幅連著一幅，從大廳攀緣而上的紅色階梯，有特殊場合適用的茶間，有長階梯的酒吧 BLEU，旅館的圖書室是有格狀火爐的房間，餐廳則是一組明亮的空間Saletta Sala Dimmezr 及 Saoa Gronda 這些一系列的休憩空間，是為了追尋真正的休息者所打造的，有一種寬廣又精練的氣氛。

像某些特別木料或石材在顯微鏡下觀察到的組織形狀，室內房間也有著像解剖學的特殊構造，因著它們不同的使用及位置而蘊生，在不同的組合中，有高有低，有寬有窄，中空的住宅單元從各處滲入建物，四週景觀打動了室內，並在房間中穿流著，每一個房間都是一座空中的「巢」，一個高台，每個房間都有一個特殊的中空形狀，在細胞狀結構的分割原則下，每個房間也都有特殊的切割模式，雕刻性的型式同時展現在全部及單元之中。

在建築物較高樓層的客房中，擁有高度的個人性空間，每個房間可經由電梯直接到達，沒有走廊，客人均在屬於他們自我的巢中，享受個人領域的空間感，而房間的形狀亦是多變化的⋯⋯」

存在旅店的一日遊

受到 Peter Zumthor 的影響，在一個並未實踐的提案中，我嘗試將存在塗抹在設計的意念裡，這個提案名為存在旅店，是為新竹峨嵋湖的一位業主的提案：

「存在旅店的一日遊」

我只是這一晚的過客，過了天明，到了午候，我將離開，正如生命裏的每次境遇一樣。

這迷濛的湖色，彷如少女的憂愁面容，蜿蜒的湖面，像她長長的髮絲引我進入無限的思愁中。

來到這白色刷牆，紅色漆門的建築面前，遇見了青赤心靈的少年時的自己。

平淡的延長牆面上，見到絕美而剛毅的「刀線」，像極二千年前秦俑方毅臉上嘴角的一條深線 —— 一一劃過大地，也劃開了牆上一道破口，容我進入另一個時空的記憶中。

傍晚的鐘聲，幽揚的叫喚過往的旅人，我在歡樂與舒適中一瞬間與自然結為好友。

在搭起的開放小埕，清冷的夜露與溫熱的爐火之間與初識的人們徹夜的漫談之後，回房泡一個沒有隔間的熱水澡，在屬於自己的溫暖洞穴中安眠。

當我由來時的對岸中回望這暫留的小旅店時，只見幾個散落的白色小點掩藏在一色的青綠山坡稜線與樹林中，彷彿是森林裏的大眼睛，像她靜靜的目送我離開的模樣，此時我不由得開始感到一絲悵然⋯⋯

+9.70 +17.60 +25.40 +33.00

+6.80 +15.00 +22.80 +30.60

+2.00 +12.40 +20.20 +28.00

Floor plans / 平面図

Exterior geometric volume /
外皮の幾何学的ヴォリューム

Inner geometric matrix /
内部の幾何学的マトリックス

Elevations / 立面図

1 2 3 4 5

Sections / 断面図

AA BB CC DD

Peter Zumthor 發表的設計作品
《a+u》建築與都市 2002年8月 P87

「檢點了這些細部之美的話，美絕不在細部終了，在細部完結。任何一部都含有其次美的
預兆，細部之美的本身充滿著不安，那是夢想著完全不知道完結，被趨向其次的美，未知
的美。而預兆聯繫於預兆，一個個「不存在這兒」的美的預兆，成了金閣主題。這種預兆
是虛無的預兆，虛無就是這個美的構造，成了金閣的主題。這種預兆是虛無的預兆，虛無
就是這個美的構造，因此在美的細部未完成中，自然的含有了虛無的預兆……。」
《金閣寺》三島由紀夫　　註 節錄自金閣寺 鐘肇政 張良澤譯 大地出版社 P239

無常與輪迴
TRANSIENCE AND REINCARNATION

一　　從易經談起

東方中國有部著名的古書，叫易經，而易經經詮釋傳譯又分為三易：連三易、歸藏易與周易，一般傳說連三易（神農時代）、歸藏易（黃帝時代），均已失傳，而周易（易經集注）便是周文王於羑里坐牢時，研究易經的心得，也是今日唯一清晰傳遞易經的古籍。

周易依南懷瑾的分析，有三大原則：變易、簡易與不易。變易乃是易經告訴我們，世界上的事，世界上的人，乃至宇宙萬物，沒有一樣東西是不變的由這一點，我們同時了解到印度佛學中的一個名詞「無常」。簡易則是指「儘管變的法則極其複雜，不管宇宙萬事萬物如何錯綜複雜的現象，可是當我們懂了原理、原則之後，就非常簡單了。不易，則是指「宗教家叫它是上帝是神，是佛，是菩薩，哲學家叫它本體」。在我們尚有鼻息的生之過程中，有很長的一段時間，我們嘗試用白雪公主、白馬王子般的童話或神話故事以規避無常變化這個實存的問題，對現存世界是個動態的現實，我們嘗試去包裝它。時至今日，人們知道這是個多變的世界，但仍是用「保險」，這個可以安慰現實無常的社會性商業結構來簡單應付，常在飛機失事率提高時，發現購買飛航保險額度提高的人增加了，之前SARS流行時，保險人員帶著口罩作廣告……在隨著歲月的流逝中，人們已學會了看淡世事，所以輪迴（並不解釋為下一世），流轉的世事，因果的關聯，成為人們善對世事的淡薄看法。

二　　無盡的細節（混沌學說帶來的空間設計意涵）

1　　《易經雜說》　南瑾講述
　　老古文化事業公司P4-P6

前面提到的中國易經[1]，已對宇宙萬物定下準則，在類似電腦1.0與0.1的易經卦象排列中玄學性的預測各種事物的發展，然而在20世紀的西方科學界裡三件重大理論的發現—相對論，量子力學與混沌理論，除了相對論已經打破牛頓傳統的有限固定的時空架構的假設外，量子力學製造出原子彈，並相當程度的推翻了西洋神話。混沌，這個理論就

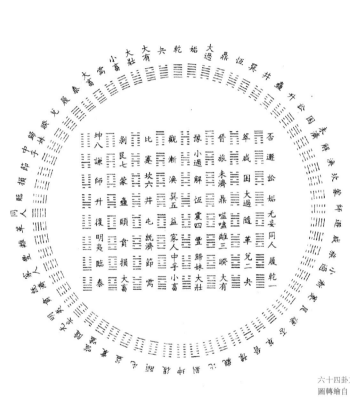

六十四卦方圓圖
圖轉繪自《易經雜說》 南懷瑾講述
老古文化事業公司　P37

更進一步的証實易經裡「簡易」的說法，這種近乎聖經密碼的，有規則性地預測無規則事件的理論，看似神奇而虛幻，卻又初步得到相對的驗證。

2　參見《混沌：不測風雲的背後》
James Gleick著　林和譯
天下文化

在混沌(CAOS)[2]一書中，一篇名為自然幾何學的文章提及科學家畢諾特曼得布洛，經由 IBM 電腦篩選棉花價格，他發現了千方百計尋覓的驚人結果，違悖常態分佈的奇異數字產生尺度觀點所渴望的對稱性，價格變化隨機而無法預測，但變化形成的序列卻與尺度無關，意即深藏於混沌之海中隱隱支撐一種預想不到的秩序，所以文中引用物理學家愛連柏格超導專家的一段文字：

「為什麼一株被風暴拉扯的枯樹，浮現於冬日黃昏的剪影，會帶來絕美的感受，而建築師千辛萬苦，設計出多重功能的大學校舍卻讓人無動於衷？雖然有些猜測的成分，但是我認為答案可以從動力的嶄新觀點尋找，我們對美的感覺來自自然界一亂一序疏落有致的安排，比方雲朵，樹林，山嶺或雪花，所有這些形狀都是經由動力過程誕生的物理實體，這種參揉亂和序的組合是最尋常不過了……」

當我們透過混沌理論發現了自然界的某種規則（如碎形理論），它所展現的規則性，在二百萬分之一的顯微鏡下仍能發現，它所展現的細節概念，通往虛無與生命之本然，卻給我們同易經簡易說法的科學性證據。

3　參見《混沌：不測風雲的背後》
James Gleick著　林和譯
天下文化

混沌一書的作者James Gleick[3]並繼續於該文評論提到古典建築在各種不同尺度下的眾多細部層次，較現代建築純化

高第屋頂雕塑，近看是由玻璃瓶敲碎後，裝點而成的⋯⋯
在繁盛複雜的隨意中搭配米灰色粉牆的恣意流痕⋯⋯
有一種「混沌」的感受⋯⋯（作者攝影）

的幾合量體更接近人對自然物接受之原理。

所以，無盡的細節正像我們觀察任何自然物的通則，而無盡細節對人們的意涵，最終是一種通向無限深，無限寬闊的未知與反射人存在意識的表徵，這是混沌理論帶給現代人的禮物吧。

三　佈景論

今日的人們，常常由一個住宅搬遷到另一個住宅，每當搬一次新家時，我們便修整佈置它，成為適合我們居住的場景，如果有個錄影機一直經年的紀錄這些過程，我們會發現人們好像在上演一齣齣的戲劇一樣，不斷的調整燈光佈景及角色，而一次又一次的開始，轉變與終結，我們會發覺生活只是時間放長了的公開或不公開觀賞的戲劇及場景及角色，這種流變的感覺，在台灣，甚至擴張在建築物上，建築不斷的拆重建或翻修換了新的面貌，連都市都彷彿是一座大佈景。

著名舞蹈家林懷民，在一份雜誌訪談上說：[4]

4　節錄自　由生活舞動空間
的韻律-林懷民從自宅觀點
談建築空間
建築師2002年9月 P122

「建築藝術以其實存而存在，而舞蹈表演藝術，或許就和空氣一樣，這個動作做完了就不見了，它發生過了可能就什麼也不會留下來，也許就是因為這份存在將是那麼短暫，所以特別令人回味與珍惜……」

小時後去郊遊，不論如何，都想帶個紀念品回家，長大以後，便成為累積照片的安慰感受，這是不是都是人們對自身存在有相當信心缺乏的原因，所以，對短暫的美的事物相對的珍惜。所以，依之前的說法，建築空間的每個部件便形成包裹著各種人生戲劇的場景，它跟著一幕幕變換的燈光與場景，隨著生活者的姿態，表演者一齣齣人生戲劇，我們將建築視為佈景時，建築由此脫離絕對的實存而成

為有限生命的表現。

四　活的建築

在易變的時空背景裡，產生了另一個重要的特質，設想一座「會自由與空間內與週遭環境自由對話的建築空間」：雨水的浸潤與排除，太陽熱的聚集轉換與遮擋，戶外的生物與水與植物的延入，空間與時變動的場景，適應著人們的生活模式與心境，空間靈性與詩意的蘊生……

所以它外在予人的意象，或許是一個給人印象多變的建築空間，在白日、黃昏、夜晚、四季、美在變與不變之間，（如金閣寺，白日的金閣，是淡然無味的，夜間的金閣則像是精靈般潛入黑夜間，金閣美在夜間，仿如一個人在不同場景下的表現）因光的表演變化，因季節、雨、霧、風的影響，四季的環境生物的潛變，或因尺度變化致聲音的變化，種種這些一建築場地的重大因子，都如同人一樣，有著多變的微妙性格。

日本動畫大師宮崎駿的卡通，天空之城便是一個意象化的設計例子，他總是能將柔性的大自然加諸於塵封的歷史與時代的科技裡，既前進又回顧的展現人性的光輝。

日本大阪的實驗住宅，NEXT21則是一個天空之城的實際實驗品，在「應變」的角度下，確實予世人新的價值觀，唯其所缺的是一個如「載體」的型式，而不是如天空之城的有機的型體（活的型體）。

天空之城的概念形象，具有某種人性的特質。如同一株花與它的根系，花朵美極，用以傳宗接代，根系則是相對的醜，卻是吸取水與氧養份、賴以存活的部份。一樣東西，卻是二種情懷，美醜之間塑造了真實的張力，是一種活的建築的科幻版本。

光是美的皇冠最大的寶石，光對一切美的對象知識具有顯著的影響。光的出現是美的不可或缺的條件，它的有利傾向增加了最美東西的美感，適當的光對於建築美的增加比任何其它的東西為多，雖然，甚至最不重要的東西，由於光的影響，也會變為最美的。
《意志與表相世界》叔本華[1]

明與暗之間

BETWEEN BRIGHTNESS AND DARKNESS

一　**體驗光與暗**
　　生命與虛無

在建築界一本著名的書《靜謐與光明》，該書係路易斯‧
康的學生 John Lobell 為康搜錄的專輯（其實，康應已過世
了）。康對靜謐（英文原文卻是 Darkless）與光明有一段
精采的說法，他說：

1　　節錄自《意志與表相的世界》
　　　叔本華著　劉大悲譯
　　　志文出版社 P191

我把光明的出現比喻為二兄弟的同時現身，事實上我知道
並沒有這樣的二兄弟，甚至一個也沒有，只是我把一個當
作「渴望存在，渴望表達」的化身，一個（我不說另一個
）當作「存在」的化身，後者是不發光的，而前者是主要
的發光體，這個主要的光源可以看作是狂舞的火燄，自我
消耗而變成物質，物質，我認為是消耗掉的「光」[2]。

2　　節錄自《靜謐與光明》
　　　John Lobell 原著　朱威立譯
　　　詹氏書局 P20

其實，我們如果把康及叔本華放在一起，便很容易了解康
的思路，以往建築界視康的文字為「晦澀的言語」並常是
「矛盾或荒謬的」，「康的思路似乎一直困擾著建築界，
連康的學生們也似乎沒有真的得其真傳」，我認為是因為
不了解康在「實驗」哲學的內涵表達於建築之苦心。康也
是我認為現代建築師裡最早期也最明顯的存在意識者了。

而將建築與光與存在表達得最棒的文字，卻是三島由紀夫
在金閣寺裡的一段文字：

「而美，統括了這些各部的爭執與矛盾，所有的不調和猶
如君臨其上，那好比就是在深藍紙上正確的用金泥寫上一
字字的納經，是無明的長夜裡用金閣構築起來的建築，然
而我真的不知道，到底美就是金閣本身呢？抑是與包住金
閣的這虛無之夜等值呢？或許二者都是，是細部，也是全
體，是金閣也是包住金閣的夜，這麼逼想，彷彿過去曾令
我煩惱的金閣之美的不可解，已經了解了一半了⋯⋯」[3]

3　　節錄自《金閣寺》鍾肇政
　　　張良澤譯　大地出版社
　　　P239Buttier 1993

威尼斯的 AMAN CANEL GRANDE VENICE RESORT 是由一座古建物，復原修整爲僅有24間房的飯店（原家族仍居住在樓上）在黑夜中由中庭望向建築，一種黑夜的恐懼感，迷漫在整個場景中。（作者攝影）

這種體驗，強化了光明與黑暗同時重疊的性格，所以，當我們在日光強盛時望向金閣，因金閣本身的亮，而無張力之美，但在陰雨或黑夜中，就如同三島形容的如在納經的深藍相對於金泥的字，對比的張力，生與虛無的無限大的力量，讓我們感受到美感；更正確的說，讓我們感受到存在。

二　光與人性

小時候，我們對沒有開燈的房間，總有一種莫明的畏懼感，除了大人所說的妖魔鬼怪的聯想，總是像藏了一些什麼東西在其中，就像是學游泳，一下水後，最怕的好像不是水的壓力感，而是埋入水中那一瞬間的無聲，彷彿與世隔絕的沉悶的苦痛。

相反的，黑暗中的出口，一絲的微光，便自然的讓人體會溫暖（一種生的感動）如同幾米繪本裡常出現的圖象。

記得有一部真人卡通片叫大魔域，裡面的惡勢力便直接叫虛無(Nothing)，當虛無一來時，任何東西都被支解，覆蓋一層黑（消失），像是宇宙中的黑洞，沒有光，給人的感受是存在的不肯定。從黑暗，到耀眼的炫光（沙漠），到逆光剪影（希臘），到滲入的一點點的幽冥之光（日本和室），到間接反射均勻的光（美術館的天光），到如舞台的戲劇之光，到流洩的光（湖邊），黑白分明的光（埃及、羅馬），到落日之光，春光、夏日、秋霞、冬陽、光給人的感受是多樣的，也因為這些像人性的性格，所以，光所被賦予的聯想遠超過物理上熱能的消耗性質。

當然，隨著東昇及西落，進入夜裡的光之消逝，也難怪那即將消逝的紅日讓我們心裡有更多的悵惘，而日昇日落，便像那首英文歌一樣，道盡人生這一段如大江東去的悵惘之情。

1961–72 **1962–69** **1962–74** **1962–74** **1962–83**

1962–83 **1962–83** **1962–83** **1964–67** **1965–72**

1965–72 **1966–70** **1966–72** **1966–72** **1967–74**

1968–74 **1969–74** **1969–74** **1969–74** **1971–74**

Louis Kahn　建築作品之光源設計方式
圖轉繪自 Louis Kahn light and space
urs bottler berlin bottler 1993

三　光與空間設計

4　Lious I.Kahn Light and Space
Urs Buttiker Berlin Buttier 1993

有一本德英雙語的建築書，名為Light And Space是搜集了路易斯‧康所有作品分析康對光的不同處理手法，康大概是最專注於處理建築中自然光的建築師了，不論是直接過濾或引入再反射，流洩導入和流洩再反射到最後，在以色列的一座猶太教堂（Hurva Synagogue）[4]計劃案中，更直接的把教堂整體設計成一座「集光器」。

當然，康因為受過古典布雜教育，羅馬建築裡的理性之光與時空懷想及康對意志哲學的實踐，一直都使他的建築呈現為一種帶著歷史個性的光的「消耗」器物，從這個角度上，比較日本建築家安藤忠雄的作品，略帶「除慾性格」卻同為光的表現器物有絕大不同的感受的原因吧。

而我認為尋著前面所提的存在，人性與光的呈現，則必須尋著不同以往的途徑去追尋，要說明我的意念，不妨先讀一段法國中世紀小說家梭維斯特(Emile Souvestre 18061854)寫的「屋頂間的哲學家」裡的一篇日記體短文，名叫《爐邊漫憶》[5]

5　節錄自《爐邊漫憶》屋頂間的哲學家梭維斯特著　黎烈文譯志文出版社.P155

「十一月十三日，夜九時 —— 我把窗縫好好地塞住了，我那小小的墊腳毯固定在它的地位，我那套著燈罩的油燈透射出一種溫和的光，而我的火爐像一隻家畜一樣在悄悄的發出它的鼾聲。

我四周的一切都靜寂無聲，只有寒雨在外面掃著屋頂，並帶著悠長的喧噪在那些容易發出的響聲的簷溜裡滾動，有時候，一陣狂風在那些帶有一些拍板的響聲互相摩擦著的瓦片底下奔跑，隨後，它吹進了那沒有人跡的過道，於是，一種懶洋洋的戰慄通過我的脈管，我把那件在臥室裡穿的老棉袍的二邊下擺拉緊，我把磨光了的天鵝絨無邊帽一直蓋到齊眼睛，於是我一面讓自己更加深深地埋進我的沙發椅裡，兩腳被那穿過火爐門閃耀者的熱光撫慰著，一面

6　在本文寫完近一年，由加斯東巴舍拉原著的空間詩學一書才為畢恆達先生推薦，而由哲學及文學界翻譯成中譯本，閱後，才感嘆在研究所時，欲問一著名教授，文學與建築之關聯性時，不得其解。此時才發現加斯東早已由哲學角度嘗試現象學的解決文學與空間與存在與空間在文學上的問題。參見《空間詩學》加斯東·巴舍拉著龔卓軍、王靜慧譯－張老師文化

讓自己享受著一種因為意識到那在外面發出響聲的暴風雨而更加深切覺得的安樂之感，我的眼光沉浸在一種氣體……，那飄浮在我寧靜的房間裡的一切小東西上面的氣體……裡面，它們從我的木刻畫移到我的書櫥，同時溜到那小小的波斯布的雙人沙發上，溜到小鐵床的白色床帳上……溜到那放著一堆散亂的文書夾……屋頂間的卑微的紀錄保存處，它們努力想要再捉住那中斷了的閱讀之線……」

在很久以前，初讀這篇文字，只覺得有一股衝動，覺得文學與建築之間應有一道橋梁可以銜接，其實，這裡面在空間與光源氛圍同時呈現的還包括氣候、環境與人的心理狀態，所以，我們必需以更開放的態度，來創造一動態的，光的環境，而最重要的是一直保持人性的觀點來形塑它，所以，我們也發現環境必需要有主角（或說是生活模式）存在時，環境才開始是活的。

「必須永遠陶醉，一切皆寓於此，問題乃在此，唯一的為了不感到壓碎你的雙肩及令你向地面傴僂的時間的重量，必須陶醉你自己，無休止的 。」可是啊，陶醉於什麼呢？於醇酒、於詩歌、或於道德，隨你的便。但是必須陶醉你自己……為了不做時間殉難的奴僕，必須陶醉你自己，無休止的，於醇酒、於詩歌、或於道德，隨你的便……」
《巴黎的憂鬱》波特萊爾[1]

人性空間
HUNANISTIC SPACE

一　與存在面對面

在2003年6月的一場「怪病」流行於世界之際，不經意的在書店尋著一本香港時尚雜誌裡夾著一本特刊，名為存在主義在今天 (Existentialism Now) 這場「怪病」的名稱便是簡化的英文字頭SARS，我譯為「殺死」。

這種由中國大陸動物身上傳染到的病毒，居然在人體中並無抗體，而導致如卡謬鼠疫一書中的恐慌場景，在世界上多個國家延展開來。

1　節錄自陶醉你自己《巴黎的憂鬱》波特萊爾著，胡品清譯
志文出版社 P120

這份特刊中，有一位 Roy Lee 撰寫的短文：
「在路上走著，路人甲和路人乙在說話，走著走著，其它的人和他們一樣在說著話，灼目的陽光老是那模樣，今天會是怎樣的一天，不太記得昨日是如何的渡過，還是走著走著，當愛已成習慣，當SARS已成為身體的一部份，厭惡已不再厭惡，他們這一刻仍在說著話」[2]。

2　節錄自存在主義在今天
《號外》增刊321期
JUNE 2003

當不再確定週遭人的消失是尋著一定的道理的時候，當自己是否消失，有點像抽樂透獎的機率性的時後，人們感覺到一片虛無感，甚至比地震或其它天災在人心裡的影響還要強烈，因為漫延數月的虛無感，與條的來去的大痛苦是決然不同的，它比較像 —— 真實的人生。

二　虛擬的實驗文化載
　　體

在台灣，我們這辛勤工作的島嶼環境裡，對無時不在的辛勤，與為辛勤而生的現實的實用或因既有躍昇的經濟能力而憧憬新生活的，純粹躍昇式的異國崇拜，這讓刻滿風霜面容的人們，生活在跨越多重風貌的空間環境中。

多元與錯亂的環境表相，也是因為我們這個島嶼文化，一直是複雜的殖民式文化的實驗地，不過三百年前，還是荷

蘭屬地（連原住民都以荷蘭拼音來撰寫文字），而後的中國（明、清）、日本到國民政府，至今日形成種族衝突的台灣國號正名之議擾攘不休。

所以，一個在搖動中的文化環境中，形諸的文化與空間環境是多麼的疏離而虛幻。不斷變動的空間場景，讓這塊土地上人們的記憶，中斷而不連貫。沒有長遠而可依尋的文化軸心，也讓所有島上的人都存在在一個「虛擬的文化載體」上。在這座島嶼上成長的中年人，或許才三四十歲便似經歷過完全不同的三四個時代與不同的文化背景中。

最後的，滿不關心的，現實的，金錢質重的，味道才因此潛藏在每個島嶼人民的身上。在台灣少數對外，在國際性有力的表達媒界，如舞蹈及電影裡，不斷反射出這種情境與斯土斯民的片段剪影。

我認為，虛無感的存在意識，本來就深植於島嶼人的心中，除了為現實快速的生存壓力喘不過氣來，更多人也只能借助宗教或禪修來尋求。

| 三 | 逼近虛無感藝術扮演的角色 | 「工作，那不是保存木乃尹的鹽嗎？」
—巴黎的憂鬱　波特萊爾[3] |

3　節錄自隱密的日記
《巴黎的憂鬱》
波特萊爾著　胡品清譯
志文出版社P181

在一日漫長的睡眠之後，有一種虛脫的感覺，為在夢中彷彿還記得些什麼，在思考些什麼，夢醒後，並不如夢中清明，同時，這看似飽足的睡眠，又予人一絲厭惡的煩厭感。

繼續在人生道路上行走，便如同這種感覺，如果人生只剩如此，也難怪信仰必須產生，否則那片無盡的虛無感，將會無止盡的漫延開來。

叔本華在意志與表相世界提到:

那種知識涉及理念呢?涉及物自體即意志直接和充份的客觀性的理念呢,我們的回答是藝術,即天才的作品,藝術使那些透過純粹觀想而把握的永恆理念再現,使世界所有的現象中根本和永久不變的東西再現。因為,藝術從川流不息的世界中採摘它所觀想的對象,所以,它(藝術)停在這個特殊的具體物上,時間的進行停止了,對它來說,種種關係消失了,只有那根本的東西,只有那理念成為它的對象……」[4]

4 節錄自《意志與表相的世界》
 叔本華著,劉大悲譯
 志文出版社 P176－P177

叔本華所稱的意志,便是波特萊爾所說讓工作成為工具性人生的元兇。

所以,他認為要壓抑這原兇的方式,一為暫時的解脫,一為永久的解脫,藝術的創造和欣賞可以達到忘我之境,忘我的結果便是可以擺脫意志的束縛……從根本上說,唯一真正有效的方式是寂滅[5]。

5 節錄自《意志與表相的世界》
 叔本華著,劉大悲譯
 志文出版社 P8

當然,滅就是除慾,是逆人性的方式,將人性抽離。而在人性本然的架構下,藝術武裝了我們在面對虛無時的勇氣,讓存活從紀錄文字變成詩文。

「……除了使人更清楚的認識某些為意志客觀性最低階段的那些表象以外,我們不能說(建築)還有其它的目地,諸如重力,內聚力,剛性,硬性,石塊的那些普遍性質,意志的那些最含糊的具體表現,自然的低音以及那最後的東西——光……」[6]

6 節錄自《意志與表相的世界》
 叔本華著,劉大悲譯
 志文出版社 P8

叔本華對建築涵意的描述,歸藏於表達意志為其源頭,這樣的思考,除了曾深深影響少年尼采之外,我認為也影響了美籍俄裔建築大師路易斯康,所以,康也曾說:「……

西班牙巴塞隆納由密斯設計原於德國的西班牙建築館（重建）
內的水庭雕塑，雕塑以一種無力的抵擋，彷彿呈現的人面對
存在的姿態。（作者攝影）

7 參見《路康建築設計哲學論文
集》王維潔著－田園城市 P93

每一件藝術品皆是奉獻，藝術家的傑作就是他的「接觸平凡」Touching With Commonalty 接觸平凡正是永恆的特質，存在於人性之中。」[7]

這段話正是之前提及叔本華對藝術概念的現代版本。當然，作者相信對建築作為一藝術表達媒界，所給予人的意境感受，當顯然凌駕於叔本華所認訂的標準之上。

我認為這是因為建築本身，雖然是靜止不變的（Dead），但是它在另一方面卻因為人的氣息，而從環境上昇為意境，（如歷史建築、古蹟），它對人產生種種暗示（Hint），而成為「活著的」（Alive）空間環境。

同時，人們從建築體驗到最根本的存在意識，並經由人們自己的參與創造（使用者）或藉由設計者對建築空間的創造，而擺脫工具性存在（或叔本華所稱意志）的束縛，而上昇至一種自由瀟灑的氛圍中並感受到當下存在的價值。

這也將是建築空間的一種新取向，對比於一般人們對建築的制式分類觀念：古典的建築，現代的建築，社會性的建築，科技的建築，環保的建築等等，我把它稱作——人性的建築（Humanistic Architecture）。

是否可說，一個建築企圖運用許多「對照的情境」，讓人們關及存在的議題，
而可謂之存在建築。(存在即是暫存感，永恆則正相反，所以存在建築，應是
企圖用永恆的對照，而不是利用建築以達永恆，這是一個迥然不同的感覺
所以舊化的，具時間感的，並不與永恆同義)。

II.存在設計的方法 EXISTENTIAL DESIGN METHOD
·························· 一種語言化的設計方法

一　語言化的設計方法

在多年實際執行存在設計的經驗裡，始終抓不到一個穩定
的樣貌，彷彿給予穩定的結構，設計便會僵固，但若是沒
有結構，就沒有重覆操作累積的意義與傳遞的機會了……
通過許多種嘗試，後來想通了……使用結構架構它，卻要
給它夠多的空間以重組，並產生延伸的意涵 ……
通過如位元或卦的代表性記號，譜寫設計語言。

1　　這是從 Christophfer Alexanda
　　作品中習得的一種語言化的想法

本書的第二部，便是希望透過既有存在設計的這些「字」
或說是「密碼」，與呈現的空間，作圖象對照性的展現，
期盼能利用這些符碼組合，精確的展現存在設計，並傳達
設計者所希望傳達的「存在意涵」給讀者了解。

存在設計語言以2進位，可擴充至2的8次方(256)個基本語
言單元，像說話一樣，以存在的語言單元來做出空間設計
……看似密碼的組合，實為一種類語言的表達方式……
其方法簡略說明如下：

二　首先從「有」與
　　「無」開始

0與1(存在與不存在)

0代表無

1代表存在

而所有世物的開始，肇始於這看似不重要的有與無……所
有痛苦與快樂的來源也都自此開始……所以在肇生設計伊
始……便必須有情看待設計……才不會離開思維……
導致設計與想法脫離……

2 例如⋯⋯對維養與危險的價值
與一般不同⋯⋯
對於損壞與舊的痕跡看法亦不
相同⋯⋯
這些帶著價值觀,具有特色的
語言⋯⋯才是深具價值的部份。
這部份,在愛茵蘭德AynRand
的1947年出版的一本書 The
Fountainhead,可以確實的
讀出空間上的價值觀差異。

同時在存在的價值觀上,如何看待萬事萬物,卻也因為存在的角度,會與一般社會性看待有很大的差別[2]⋯⋯

三 四個基本語言群

2的2次方⋯⋯共4個基本語言群(存在的四個抽象的方向)

A.時間 Time
B.自然(本質) Nature (essence)
C.光 Light
D.易變(無常) Mutability (transience)

四 鏡象生成八個基本
語言群

每一個單項都可以鏡象生成一個一般人較易理解的「替身」,而成為八個:

1.回憶 Recollection
2.時間 Time
3.自然(本質) Nature (essence)
4.鏡象 Mirror image
5.光 Light
6.明暗 Shadow
7.易變(無常) Mutability (transience)
8.劇場 Stage

五	再擴張為32個語言字根	四個語言群各自再擴張至8個，成為32個字根：

2的5次方……為32個擴張出去的「基礎語言字根」

每群以8個為一組，共4組，同時這32個字根，分別帶著如詩般的意涵：

六	時間與回憶 的8個字根	A-1.神秘……帶有神秘感的空間氛圍……引人進入深思的程序裡

A-2.保護(安全)……躲藏在牆後床下……

A-3.水……透過水……接觸永恆

A-4.離別……在離別的場景中……接觸存在

A-5.迂迴……總是不明確的狀態

A-6.純度……被精練化的記憶……總是被裱背起來的……不像現實一樣複雜無序

A-7.舊化(歷史)……老舊歷史……引人進入存在

A-8.生命感(風、水的氣味……樹、動物……)……接觸自然與動物……知時間與生命的可貴

七　鏡象與自然 的8個
　　字根

B-1.複雜……自然物的無序……讓人感受無邊的震懾

B-2.尺度……尺度與人有關……超越一般的尺度……超越
　　現實的生存

B-3.個性(反差)……與眾人相同……與眾人不同……在同
　　中之不同所以能被看見

B-4.弧線(從人體)……與自身相關的……美好

B-5.對稱(與些微不對稱)……與自身相關的……遺傳特質

B-6.肌理……觸感的視覺……

B-7.色感與背景……大自然的顏色……

B-8.純淨與留白……簡單的單純本質……往往是時間消逝
　　後留存的核心

八　光與明暗　的8個
　　字根

C-1.光的形式……光對我們的生命有啟發性的感受……如星光

C-2.映影……在光的側面上……在物質上產生雙生的……
　　紀錄式的存在

C-3.(黑)影……在光的背面裡……黑影產生流動的變化……

C-4.光影……對我們的生命有啟發性的感受……如波瀾的鄰鄰之光

C-5.黑與恐懼……沒有或少光之處……虛無與恐懼……原始的生命之痛感

C-6.受照物體(都是燈具)……光是美的皇冠……物體受光之美……如美女之側臉

C-7.物體的反光性能……物體在不是發光的主角時……也會帶來光的暗示

C-8.光與熱量……光帶來生命也帶著能量……如何消耗這些能量……

九　無常與劇場 的8個字根

D-1.損壞與實用……對於損壞的定義……磨損是存在的痕跡

D-2.危險與舒適……時時感受到危險……感覺到生存

D-3.準備與儲放……每一個精密的設定……為要讓生命儀式能順利演出……

D-4.寧靜與刺激……不讓微小的時間消失……時刻感受身處狀況

D-5.變換的需要……時不時的變動……如人的本性

D-6.維護與保養……生命的本質是……事物一直在衰敗中……

D-7.細節與統一……從來彰顯生命……都是在細節之處……

D-8.本質與虛飾……為求使用者的容易理解……本質常幻化
　　為外在簡易了解的形式

十　32個存在語言字根的　　上述語言群經過繁衍與精練，可以擴展到2的8次方，256個
　　設計範例　　　　　　　語言：
　　　　　　　　　　　　　ABCD共四組每組以64(2的6次方)個……繁衍為共256個(2的
　　　　　　　　　　　　　8次方)的設計語言，甚或更多……

為了讓讀者能藉由實際的空間形象體驗上述的存在空間，並
了解其設計方法……以下我們分別依存在語言群的四組順序
：以作者的實務設計案例為主，分別就每個設計語言字根，
以圖片並附加設計說明以闡述之……

A.時間與回憶語言群

B.鏡像與自然語言群

C.光與明暗語言群

D.無常、易變與劇場語言群

A . 時 間 與 回 憶 語言

075　長成與老化
空間完成後，總是新新的，教人想注意它，卻又總帶有不真實的遺憾，
長成的空間接受時間的考驗，不斷與居住者磨合……在不斷的抱怨與不
斷的相互瞭解中，空間隨著使用者的關愛與時間的流逝逐漸老化，在老
去的過程中，美於焉形成了……

ME AND MEMORY LINGUISTIC GROUP

A-1. 神秘……帶有神秘感的空間氛圍……引人進入深思的程序裡

一座以幼時殘存的眷村記憶轉化而成的
公設空間⋯⋯黑影/竹林/大水溝/廣場/
水塘/微光等等記憶中的元素被重組⋯⋯
本圖為其大廳入口碩高的階梯上，佈置
著為訪客洗塵的意象的「流泉」⋯⋯

清水模牆穿入建築物中……聳立在大廳裡……圍繞/包藏將生活包覆在一個如石頭挖出的空的空間中……它給四週環境塑造出一個風景……自身卻兀自孤立著

A-2.保護（安全）……躲藏在牆後床下

以孕育的構想，設計一座新的當代辦公空間……
／新的牆：具備水、獨立牆、帷幕、深屋簷／
「臍帶」引領入大廳……設於建物中央/所有辦公
空間對外採光並可以模矩重組使用/水的包覆引入
低溫並為消防池使用/降溫空氣層位於建物四周配
合著屋頂排氣設施/頂部設置覆土同時具有休憩與
隔熱功能

3. 水……透過水……接觸永恆

對於空間一直有種個人的想法⋯⋯獨立的
管狀空間在車站、鐵道所領會的寞落感。
⋯⋯光在地上向上投射，不時以一種雨中
的濕的感覺呈現空間⋯⋯線性的材料與元
件不斷堆疊⋯⋯這是一個藏匿私人感受的
空間設計⋯⋯

這是通往社區泳池的路上……
製造了一種上下緩坡流動穿越
大廳上部的隱藏動線，在遮擋
中蓄意留設，讓使用者看到一
小片風景……

A-6.純度⋯⋯被精練化的記憶⋯⋯總是被裱背起來的⋯⋯不像現實一樣複雜無序

這是一座泳池面對設置空調的牆面，以
純淨的斜板透氣線條語彙加以控制畫面
……這也及於牆面上的嵌燈與水底的畫
線直到入水的階梯都必需特別設計以維
持其純粹感……

以一種隱藏型的入口設計，一座戲劇化
的公設空間，實驗了包括舊化與人為自
然的概念⋯⋯大廳以下沉的姿態面對著
將溪石剖開吊掛的崇高的「峭壁」⋯⋯

A-7. 舊化(歷史)⋯⋯⋯老舊歷史⋯⋯⋯引人進入存在

小時候，在路邊水渠中，呼朋喚友的玩耍成為美好的記憶摘取這概念設計一個有流瀑與生態的池……從樓上看到居住者自然的與之互動，令我快慰……（雖然今日已不是自然流泉，養護一人工生態池隨著四季遞變，也確實辛苦，但我仍覺得這些付出，它應是值得的……）

8.生命感(風、水的氣味……樹、動物……)……接觸自然與動物……知時間與生命的可貴

B .鏡 像 與 自 然 語言群 MIRI

067 從一家荷蘭的有機鞣皮廠的色卡，我們讀到以下的色彩：

純白　PURE WHITE
星白　STAR WHITE*
象牙　IVORY
香草　VANILLA
冬白　WINTER WHITE*
鞣皮(色)　TAN
喀拉哈里沙漠　KALAHARI*
沙　AND
黏土　CLAY
象　ELEPHANT*
駱駝　CAMEL
克萊門氏小柑橘　CLEMENTINE
紅赭石　RED OCHRE
珊瑚　CORAL*
正紅　RED
櫻桃　CHERRY
紅酒　WINE*
赤土陶　TERRA COTTA
大地　TERRA
桃花心木　MANHOGONY
巧克力　CHOCOLATE
深灰褐　DEEP TAUPE
灰褐　TAUPE
亞馬遜綠　AMAZONE GREEN
森林綠　VERT*
霧藍　MISTY BLUE*
海軍藍　NAVY
黑　BLACK
烘焙咖啡　ROAST COFFE*

未被實現的一座上海服裝公司委託的展
場設計案⋯⋯像晶體一般生長在鏡面黑
色的玻璃盒內，逛選者在如迷宮一般的
展架群中，或隱或現的⋯⋯是一種形容
當代上海都會女子的自主同時疏離的設
計構念

「建築中的微建築」……此案客戶覺得大廳
被「空間中的斜牆給縮小了尺寸」……
事實上，人的尺度感並非物理的數據，而是
直感的光與壓縮挑高的比例感受……

2.尺度……尺度與人有關……超越一般的尺度……超越現實的生存

此案以一種東方設計者潛在的抽象感受，
表達一種現代卻如東方庭園的藏隱與半戶
外的空間體驗……本案獲得2012年TID公共
空間金獎

TID 2012 Award
Taiwan Interior Design
2012台灣室內設計大獎
TID金獎及評審特別獎得獎名單公佈

B-3. 個性(反差)……與眾人相同……與眾人不同……在同中之不同所以能被看見

B-4.弧線(從人體)……與自身相關的……美好

在直線的幾何環境中，為表達隱喻的胚
胎想法而嵌入一支木造螺旋階梯……
弧線與光源投射於木作的暖感，與四週
冷調的石材與金屬產生強烈對比……
加強了弧線的生命感……

在一個封閉的視聽空間裡，表面如冰裂紋的石製桌面，從地面生長出來，在攝影家海天的灰色作品牆前，安放著不對稱的燈與坐椅，空間卻還維持著穩定對稱的感覺……正好像人臉，看似對稱，其實是不對稱的勻稱感受

B-5.對稱(與些微不對稱)……與自身相關的……遺傳特質

如雕刻家以石材模仿人體皮膚的思維……
空間裡的肌理也是一種幾何的模仿……
透過編織的石材表面不同的加工方式……
加入地上的微光……所反射加強的質感效
果,成為空間中一體的有機物……

B-7. 色感與背景……大自然的顏色

沙白色的背景……淡淡的表現一種承載的
空間感……沒有情緒的將托載於其上的物
件彰顯出來……大自然的色，讓人簡單的
接受它，沒有任何負擔……

此案以一種宋代文人畫的方式設計庭園空間，玻璃
與水成為宣紙，光透過石頭蘊染墨色於其上……
本案獲得2010年TID公共空間金獎及2011年金點獎

C .光 與 明 暗 語言群 LIG

017 視而不見的語言
風、電(雷)、光、震、溫(濕)、黑(存在的)、氣味

D DARKNESS LINGUISTIC GROUP

C-1.光的形式……光對我們的生命有啟發性的感受……如星光

如皮層裂開的天花中伸出髮絲般的燈具，尖端發出亮點，如未來感的星光光點……（同時在南部的環境裡，我們也嘗試在空間裡加入吊扇與設計氣流風徑，以降低耗能……）

在都會中為建築圍閉的中庭裡，設計一方
水池，池岸設置樹，池中立著白牆……
光與水共同作畫形成景色……

2.映影……在光的側面上……在物質上產生雙生的……紀錄式的存在

傾斜的清水模牆面為透光的天窗與遮陽
板投射出移動的陰影⋯⋯在光的背面裡
⋯⋯影在空間裡遊走⋯⋯

3.（黑）影⋯⋯在光的背面裡⋯⋯黑影產生流動的變化

蕩漾在水面之上如飄葉形狀的
光帶……與泳池端部葉型出水
石材雕塑互相輝映……

4.光影……光對我們的生命有啟發性的感受……如波瀾的粼粼之光

在圍合的黑色色塊中，一塊白色的石
材嵌入……黑到吸收掉所有的環境中
，越發顯示出一種寂寥感……

5.黑與恐懼……沒有或少光之處……虛無與恐懼……原始的生命之痛感

在二個偌大基地圍塑出的中庭上，佈置
著意象的「燭火」，以有禮的序列，排
置在基地上，引領人們進入基地，如鏡
的水盤佈置在基地上……
就著「燭光」，視線凝聚在風起的水影
晃動之間……
在這裡，除了光源外，沒有實體的燈具

 本案榮獲2015年「上海成功設計大賽」
空間類首獎

C-6.受照物體(都是燈具)……光是美的皇冠……物體受光之美……如美女之側臉

進入社區SPA空間前的一支核桃形平面
的樓梯……如女體雕塑的弧形光緣線條
設置於扶手及牆壁間……反光的石材地
板給予重覆的反應……讓放鬆的舒張感
得以迴盪而擴張……

運用水平延伸入室內的遮陽板，嚴密計
算光照的時間，得以得到一個排除光照
直射熱量，不需要窗簾的透明空間⋯⋯
因而打破了室內與室外的界線，而取得
一種特別的張力感受⋯⋯

D. 無常‧易變與劇場語言群 TRANSIENC

125　設計與自我

我想自己是對「亂」無能為力，才開始設計櫃子與儲物架，
對於「丟棄」，一直捨不得與以往斷交，才一直學不會丟得乾淨……
發現堆藏空間居然是主角而不僅是大廳……
如果自我真正澄心，或許才能面對最真實的問題，
也才能開啟最本質的設計，
如果自己一直閃避自我，當然不能深及核心……
藝術家或許便是深入自我，
不論好的壞的，他深入自我、剖析自我，
找到「真」的所在，於是「美」便開啟……

以一種隱藏型的入口設計，一座戲劇化的公設空間，實驗了包括舊化與人為自然的概念……運用純銅製作沒有把手的大門，期待使用後產生舊的變化（後來演變為為社區反對而社區自裝把手的結局）……

半戶外的大廳空間，以無邊的橋廊延入……
像幼時一樣很自然的與水接觸……有其自然
的不安全感……

D-2.危險與舒適……時時感受到危險……感覺到生存

D-3. 準備與儲放……每一個精密的設定……為要讓生命儀式能順利演出

用一種儀式性的方式，將藏隱的儲物櫃
轉變為一種展示的模式……這是實驗以
一種變動的空間設備來支持使用者變動
的空間利用……

在大片的清水模牆前，懸浮的樓梯，在
靜止狀態下，白天與夜晚的不同寧靜中
，兼有強烈的張力於畫面中……

4.寧靜與刺激……不讓微小的時間消失……時刻感受身處狀況

D-5.變換的需要……時不時的變動……如人的本性

實驗以一種變動的空間設備（隱藏的盒子）……來支持使用者變動的空間利用……卻仍得以維持空間的簡潔感受……在此案中，使用者可以自由變換餐廳與客廳的位置……

D-6.維護與保養……生命的本質是……事物一直在衰敗中

空間必須要有管家維護……從古到今皆
是如此……管家的位置與住戶的關係……
與所有細部的發展與養護都是一樣的被
仔細思考著……

D-7. 細節與統一……從來彰顯生命……都是在細節之處

如皮層裂開的天花中伸出流線
的旋翼……在南部的環境裡，
我們嘗試在空間裡加入吊扇與
設計氣流風徑，以降低耗能……

. 本質與虛飾……為求使用者的容易理解……本質常幻化為外在簡易了解的形式

一　　操作方法之一 ：
　　　隨機抽籤法

看過以上的各語言説明後……讀者的疑問會是……那麼要
如何運用語言操作設計呢？
有二種設計方式，第一種設計方法是……隨機簡單的操作
方法

將4*8=32種存在的字根做成四色的32支「籤詩」形狀，使
用時混雜在一盒內……
透過設計案的規模與設計時間長短，制定一定數量的籤數
如（4或8）

為增加抽籤者的專注度，加長其沉澱心靈的時間，再定一
黑白籤，表示「有」（存在）與「無」（虛無）擲籤者需先
擲「有無」籤，擲得「有」籤，再於32籤內擲得一籤。
每獲一籤，則深入思維至有發想後，將籤放回盒內，直至
整理心情至重擲為止……重覆上述流程直至籤數滿足為止……

有無籤位於籤桶中段

籤桶下段

籤桶蓋

銅製存在字根32籤

二　隨機法的實踐　在我的課堂教學裡曾使用此方法讓同學練習……對學生的
說明如下：

存在是一個主要的議題……就算經歷科學上的變化……
只要人有不存在的一天(非神)……它就一直是人的藝術表
現的主要議題。(如同宗教的理由)。

現今的科學工具，影響著建築的表現……最終也反映出造
型的無窮變化……
古典的裝飾/疊砌的重量/基礎幾何的形體/不變的外形/視
覺不穿越的外牆(或城牆)/永恆的追求/固定的需求
這些古典的圭臬現在轉變為現代的極簡……直接反映選擇
建材的特質/輕量(隨意可得、環保)/自由的曲線造型/可
變的外型(可移動)/視覺穿透的外牆(或沒有牆)/瞬間的追
求(臨時性、短期、照片化、傳播用)/不確定的需求(甚至
沒有需求……構成空間後再期待發生……)

空間的變化，因應工具與觀念的轉變……但是對存在的角
度來說……卻沒有太多的變化……
這些古往的建築，與現代的優秀建築一樣，其實是反映某
些代表人物的生命價值（也彰顯全人類對美好人生留下的
代表憑證……文化)……

我們要以某種彰顯存在的方法，反覆操作，來發揮主題並
找到最細膩的規則與表現方式。

而其操作流程如下：

每個操作小組派出一成員……

派出之成員先「頂禮膜拜」(心澄念)……

擲幣至直至出現「陰陽面」(為「有」之意)後……

開始準備抽籤……

籤分四組……

分別為 (A.時間/回憶)

　　　　(B.自然/鏡象)

　　　　(C.光/明暗)

　　　　(D.易變/劇場)

每組籤中抽得一支籤……

即A.B.C.D各得一支籤……

對照上述籤意……

執行設計(設計過程中不可改變)……

三　隨機法的實例

在此以課堂上一組同學[3]操作的實例說明之……

組長　詹同學抽得四籤分別是：A-6/B-1/C-1/D-7

與組員解籤意後搜尋意象圖片符合籤意……

A-6.純度……被精練化的記憶……總是被裱背起來的……
　　　　　不像現實一樣複雜無序
B-1.複雜……自然物的無序……讓人感受無邊的震懾
C-1.光的形式………光對我們的生命有啟發性的感受……如星光
D-7.細節與統一……從來彰顯生命……都是在細節之處……

經過老師確認後之圖象……組員透過圖象激生設計概念後
，才開始執行設計……

其後並依設計圖象執行細部設計……

以下節錄該組同學的實作報告內容……

[3]　這裡展示的學生作品是在逢甲大學室景四年級細部設計課程中以隨機法為操作方法所做成的設計方案，設計題目為一真實的廚衛展場基地之設計案。本作品為同學詹甯淇、許馨云、蕭夷均等三位同學的設計的方案，在課程上的競賽中獲得第一名。

四　意象圖片搜尋

| 純度　Image Search

純度
在表面上呈現出均勻完美的色澤，總是在第一眼能
注視到它的純。

複雜　Image Search

複雜

在時間的推移之下，生命的演化從多項單一堆疊出自然般
的生態形式，
在多點、多線、多面，組合、交叉形式上展現出強烈生命
的樣子。

光與形式　Image Search

光與生命

若說太陽燃燒在自然的生命中，人造光就是在寧靜下照亮黑暗。
在不同形式下光的呈現，
在空間裡能感受到生命的不同，是靜亦是動，靈活的交叉活動。

細節與統一　Image Search

細節與統一

在無序中，總是能看見與發現其中的規律，
由多個點組合呈現，感受到微小細胞似的強烈意識讓其歸隊排列。

存在空間的設計方法
DESIGN METHOD FOR EXISTENTIAL SPACE

Original | form　　Node　　Line

時間的片段、霎時
是感受的關鍵　往往使人震懾
把時間的濃縮想像於表現在空間之中
透過鏡像的反射　使單元延伸；
也透過鏡的切割　使之排列重組
如同舞台上演出的起承轉合
演繹出場域的各種表情故事

Expand | Light　　　　　Reproduce | Mirror

Disintegrate | Type　　　Reorganization | Scaling

寧靜光盒

空間舞台｜生活的表演場

衛浴空間與廚房空間　常常是使用者在生活當中

某個時刻的表演或自我獨白的一個生活片段

Perspective

延續入口的比例切割　循序漸進提示
空間動線　並以鏡面延續了光的線條
由明到暗　來到這個寧靜的光盒中

盒的心　聯想寶石至於盒中央位置
為品牌的視覺牆面與櫃台設置
由線構成的面　保持溝通的需要並
減低壓迫感

光
生命感來自於維持變動的狀態　以人行
經樓梯的動線穿越　製造遮蔽效果忽明
忽滅　構成人與光互動之下的趣味

| Skin
| Structure
| Floor
| Display
| Circulation

Exploded View

家的舞台呈現　以飄的方式創造　如虛
幻般的耀眼方式　提示美好生活的記
憶是耀眼幸福的瞬間　以異材質穿插
懸掛　使不同反射率下風動的控制下
可旋轉　造成視覺上變化的狀態　回應
複雜概念下的重疊交錯　並由鏡面反
射帶來場域的延伸　像夢般分不清真
偽　駐足不語的驚嘆

八　操作方法之二：　　另一種則是直覺深入的操作方法：
　　直覺編劇法

　　　　　　　　　　編劇……

　　　　　　　　　　以ABCD共四組，每組以32個設計語言字根來組合編劇……

　　　　　　　　　　編劇的方式，由設計者以ABCD四個語言群，依設計感受挑

　　　　　　　　　　選適合個案……

　　　　　　　　　　環境的數個語言群來操作設計……

九　編劇法之實例　　此處舉一作者之設計實例作為說明：H住宅大樓之公設空間
　　　　　　　　　　設計案 [4]，以直覺編劇法執行設計：

4　　這個個案是某建設的住宅公共
　　設施，在這個方案中，我實驗　首先，設計者以直感方式，選取適用本案的設計語言，接
　　了存在設計的多個語言……
　　本案並於2015年「上海成功設　著以參考之意象圖激盪出設計概念，接著發軔設計，並執
　　計獎」競圖中榮獲空間類首獎　行設計檢討以至全面實施至完成……

　　首先選取適用
　　設計語言字根

A-1	神秘	B-8	純淨留白
A-3	水	C-1	光的型式
A-4	離別	C-2	映影
A-5	迂迴	C-3	黑影
A-6	純度	C-5	黑與恐懼
A-7	舊化	C-6	受照物體
A-8	生命感	D-3	準備儲放
B-2	尺度	D-4	寧靜刺激
B-5	對稱	D-7	細節統一
B-6	肌理	D-8	本質虛飾

十　意象圖片搜尋

1. C-1 米蘭 PARK HYATT 飯店餐廳吧台上的燈飾是物件反光的表現方式。

2. C-2 西班牙巴塞隆納由密斯設計原於德國的西班牙建築館（重建）著名雕塑的水中反影。

3. C-6 峇里島 BVLGARI 飯店大廳下的廁所入口展現光照原石的堆砌質感……

（以上皆為作者攝影）

1. A-8 倫敦 HEMPEL HOTEL 前花園中的複雜
 枝椏大樹,讓建築物憑生美感

2. A-6 米蘭 ARMANI HOTEL 的中庭房間窗以
 簡潔的正方形及細緻石材窗框設計,反射對
 側窗影形成潔淨透明的美感畫面

3. A-5 巴黎的羅浮宮博物館從貝聿銘設計的地
 底大廳的金字塔型大廳玻璃罩望向舊建物,
 透過一種曲折的方式銜接新與舊……

4. B-8 柏林的現代美術館由密斯設計,由建築
 側面望去,精心設計成一幅乾淨的現代畫似
 的畫面……

5. D-7 倫敦通往泰德現代美術館的千禧橋,在
 解決晃動問題後,橋緣張力拉桿的細節與橋
 身的線型造型統一為一瀟

6. B-6 法蘭克福工藝美術館的藝術作品,一隻
 仿真的犬隻,身上由大量的壓克力線型板片
 組成,產生一種編織擬真的肌理形式……

(以上皆為作者攝影)

存在空間的設計方法
DESIGN METHOD FOR EXISTENTIAL SPACE

1. D-7 米蘭 ARMANI HOTEL 下的餐廳，在與二樓店鋪連接入口的地方的帶位櫃檯……精緻的如舞台劇的場景……

2. B-5 柏林的現代美術館的戶外階梯以一種對稱的姿態淺淺的進深產生一種舒適大器的自然感受……

3. A-1 羅馬的萬神殿在教人感受時空交錯的感受下，完好如初的展示一種神秘特質……其神秘感在達文西密碼電影中重現其特質。

4. D-3 米蘭 BVLGARI 飯店大廳經過多次變動擺設，但唯一不變的是以奧黛莉赫本裝框的照片在簡潔的銅片上展示不變的優雅……

5. A-4 柏林的猶太博物館在連結展館地下室的戶外庭園中以斜向的大樹柱坑，展示一種如迷宮的壓抑列柱……在疏離的戰爭展現恐懼與死亡……

（以上皆為作者攝影）

1. 大廳建築運用單純方柱形式，在頂部設計「燈具」仿如一支蠟燭般陳列在基地上……

2. 跨過基地的廊道，原意作為橋的結構……以少落柱的方式，維持基地的穿透感……

3. 大廳裡的嵌燈設計以線狀型態，還是一致的細節……

十二　設計發展檢討　　Review Of Design Development

1．列柱構成建築的發展……（大挑雨遮尚未出現）

2．列柱與水平板狀構成大廳建築之檢討圖

3．大廳的內部檢討尺度與線條屏風及基本建材

139 │ 140

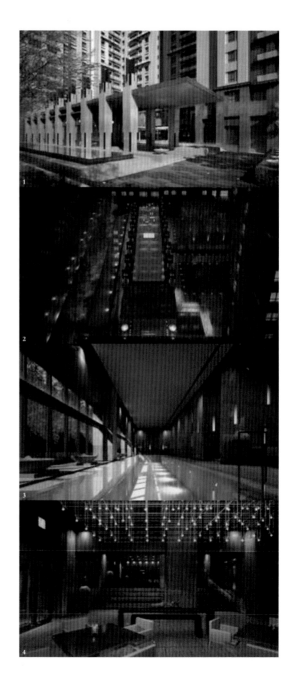

1. 使用一種白綠色花崗石，簡單的座落於面貼
 西班牙進口的磁磚基座上

2. 由天空鳥瞰……中庭及大廳屋頂整體構成一
 幅畫布……構想在夜間的景色

3. 泳池的討論……在線條的主題下……如何讓
 泅泳者不畏外界視線侵擾又得以享受天光

4. 餐食廚房與圖書館結合…透過坐位大階梯讓
 二個空間合理結合……

存在空間的設計方法
DESIGN METHOD FOR EXISTENTIAL SPACE

十四　實施設計　Design Implementation

風施加於水之上的……是設計者邀約來的貴客……讓我們體驗水於永恆上的無限大的力量……引人進入深思的程序裡……

空間入口……開放無視覺界線……簡潔的空間量體成為夜間的燈具……引導著人的視線……

射的水……與岸上的世界合併為一種無可替代的真實感……過游泳者的真實體驗……
體會設計者運用多層次的視覺控制……求一種自在與天空的渴望之珍貴……

條……永遠都是迴繞的線條……在不同尺寸材質甚或是不可捉摸的光之間……穿梭出現……
種難以言喻的統一感……

摧拉枯朽的九棵自然大樹⋯⋯如同森林般坐落在空間中央⋯⋯與他們相映對的⋯⋯是前景草坪上的藝術雕塑⋯⋯
與大跨距如畫框般的遊走廊道⋯⋯沉靜在空間裡擴張⋯⋯

後記 | EPILOGUE　　007

設計，均有一最直接，最大的眼界
所做出的設計，一旦被拘束，包覆了以後，就沒有其所以
爲之的必要了
如果沒有創新的見解，就成爲因襲
但如果一直創新，卻沒有永恆的貫穿，就成爲現象 event，
不停的出現與消失

在2006年完成了本書上半部份……到8年後才把後半部增改完成……

這八年來，經受了更多人生的試煉，同時，在持續的設計教學中……
看見年輕的朋友對事物背後的原因不再熱情追尋……似乎少了許多「深層感
情」在設計的追求裡……

是的……不斷變化的世界，在資訊（特別是圖象資訊）快速流通與容易取得
後，激生人們大量的創意與開拓更寬廣的視野，
量體……但是，也因爲創作的靈光得來太快與太短，不可避免的，許多創意
流於形式而隨時間流行快速更替……

本書的內容，即在以人性的角度，以表達存在感爲一最重要的核心，闡述存
在感對人的重要性，並將設計方法設計爲一種語言式的編碼方式……運用隨
機或直覺的二種設計方法，可由任何設計者反覆操作32個語言字根以達成設
計品質與深邃內涵並重的一種特殊的設計方向……

期望以無私的角度，將這些原生本質的設計方法與語言傳述給眾多期盼設計
出感動人心的空間設計者……更希望出資興建的開發者或使用者之閱讀與理
解，不僅以浮面的社會價值或技術與材料難度爲唯有的判斷準則，而更加入
存在感爲設計的深層考慮……

蘇　靜麒

1991　東海大學　建築研究所　碩士

1997　成立　原境設計　職任　合夥人

2003　成立　大境設計　職任　設計總監

2005　應聘　逢甲室景系　兼任講師

2006　成立　清奇設計　職任　設計總監

2010　榮獲　台灣室內設計大獎 (TID)　金獎

2012　二次　榮獲　台灣室內設計大獎　金獎

2015　榮獲　上海成功設計獎大賽　首獎

2016　榮獲　德國 iF 公共空間類　設計獎

國家圖書館出版品預行編目資料

存在空間的設計方法 ／ 蘇靜麒著. -- 初版. --
臺中市：清奇空間設計，民 105.12

ISBN 978-986-93691-0-7 (精裝)
1.空間設計 2.藝術哲學

967.01 105017650

存在空間的設計方法 <small>追尋一種人性空間</small>
DESIGN METHOD FOR EXISTENTIAL SPACE

作　　者　蘇靜麒

發 行 人　蘇靜麒

出　　版　清奇空間設計有限公司

　　　　　地址　407 台中市西屯區何厝東二街23號9樓之1

　　　　　電話　(04) 2314-2906

　　　　　傳眞　(04) 2314-2907

經銷代理　白象文化事業有限公司

　　　　　地址　402 台中市南區美村路二段392號

　　　　　出版、購書專線　(04) 2265-2939

　　　　　傳眞　(04) 2265-1171

印　　刷　基盛印刷工場

初版一刷　2016年12月

定　　價　400元